名家書法
練習帖

王羲之

快雪時晴帖

暨草書十七帖

大風文創

目錄 Contents

一筆一畫，臨摹字帖的好處

書法是透過筆、墨、紙、硯，將心中所想的意念，經由文字傳達出來的一門底蘊深厚的藝術。而臨帖是以古代碑帖或書法家遺墨為榜樣，進行摹仿、練習。其目的，在於體會前人的書寫方法，學習他們的運筆技巧、字形結構，進而從中領悟書法的形意合一。臨帖的好處大致如下：

增進控筆能力

在臨帖的過程中，透過一筆一畫的練習，不斷地加深我們對常用字的結構、書寫的記憶。隨著練習的次數越多，你會發現越來越得心

應手，對毛筆的掌握度也變好了。

了解空間布局

書法中的空間布局，包含字與字之間，行與行之間，甚至整個作品，一直困擾著許多書法新手。而透過臨帖，各大書法家早已提供了許多的範本，練習久了，自然水到渠成，懂得隨機應變，不再雜亂無章。

建立書法風格

書法風格指的是書法作品給人的整體感覺，如蒼勁隨意、大氣磅礴、娟秀飄逸等。透過臨摹，分析比較不同字帖的差異性，等到你真正的融會貫通，確實掌握了幾位書法家的技法後，屬於你自己的書寫風格，自然就會形成。

靜心紓壓，療癒心情

臨帖不同於一般的書寫，須全神貫注，心無旁騖地投入其中，透過一字一句的練習，從紛擾的生活中找回平靜的內心，沉澱浮躁不安的情緒，釋放壓力，得到安寧自在。

活化腦力，促進思考

臨帖時，不僅是透過雙眼來記憶字形，注重筆意，也要落實到寫字的實際動作，藉此感受前人揮毫當時的心境，這些都能刺激腦部活動，達到活絡思維、深度學習。

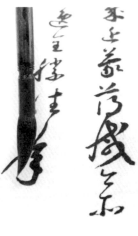

本書臨摹字帖的使用方法

《快雪時晴帖》行書中帶有楷書筆意，結構以方形為主，特意用圓潤筆法提按頓挫，下筆泰然自若。《十七帖》叢帖，字字轉筆圓潤不露鋒芒，運筆流暢，同一字卻有各種姿態，為學習草書經典範本。

一行一臨摹，輕鬆練好字

❶ **原文對照**
臨摹時辨認每個字，從中了解行書、草書字體的演變規則。

❷ **古文解釋**
將每一句古文透過白話文解說，臨摹時也能了解箇中涵義。

❸ **書法賞析**
掌握用筆及重點字詳解，寫出最具韻味的文字。

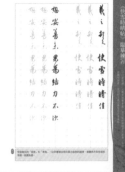

❹ **特色介紹**
解讀書寫時的背景故事與意義，深入領略作品內涵。

❺ **臨摹練字**
以右邊字例為準，先照著描寫，抓到感覺後，再仿效跟著寫，反覆練習，是習得一手好字的不二法門。

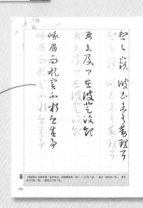
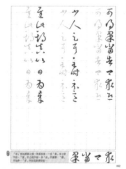

名帖賞析 《快雪時晴帖》・《十七帖》

行書《快雪時晴帖》、草書《十七帖》，轉筆靈動，化方為圓，圓中藏鋒，疏中有密，密中有致，一筆一畫臻至完美。

一代書聖——王羲之

王羲之（303年～361年），字逸少，號澹齋，祖籍琅琊臨沂（今山東臨沂），後遷居會稽（今浙江紹興），為東晉著名書法家，官至右軍將軍、會稽內史，人稱「王右軍」。他出身於赫赫有名的琅琊王氏，為世代做官的名門望族，父親王曠，做過太守，伯父王導、叔父王敦更是身居朝廷要職，分別擔任宰相、大將軍，同時也是精通書法的名家。

愛書法成痴，集各家之大成

王羲之七歲時開始學習書法，後來拜女書法家衛夫人為師。衛夫人的教學方法很獨特，從不侷限在室內，而是在戶外進行教學，將書法的生命及熱情融於自然，給予王羲之很大的感悟及力量，打下紮實的基礎。成年後，王羲之渡江北遊名山，博覽各地書法名蹟，如李斯、鍾繇、蔡邕等人的作品，不斷開拓視界，吸收前人書法精髓，自成一家，對後世具有深遠的影響，被譽為「書聖」。

王羲之擅長楷書、行書和草書等書體，他的字體飄逸端莊、天真率意，剛柔並濟又不失法度，給人靜美之感。在《晉書·王羲之傳》中，他寫的字被譽為「飄若浮雲，矯若驚龍」。其書法主要特點在於筆法細膩多變，行筆靈動瀟灑，筆勢委婉含蓄，宛如行雲流水，自然生姿，一筆一畫極具力量之美。

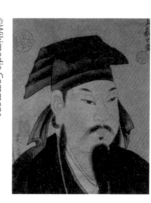

改革字體，開啟後世書法新風貌

在王羲之以前，漢字書體上承襲漢魏，已具備今日楷、行、草書的體例，但仍未脫離隸意，顯得稚拙古樸。王羲之為了順應書體的發展，大膽地改革楷、行、草書的體勢，化繁為簡，更便於書寫，至此漢字書體定型，也開創了「妍美俊逸」的書法風格，為後世書法帶來重大的轉變。

書文雙絕，流芳百世

王羲之精通書法，又善於詩賦經文，代表作品有：草書《十七帖》、《初月帖》、《龍保帖》等；行書《姨母帖》、《快雪時晴帖》、《喪亂帖》等；楷書《黃庭經》、《曹娥帖》、《佛遺教經》等。其中最負盛名的當屬《蘭亭集序》，享有「天下第一行書」之美譽。

王羲之的書法一直是後世模仿的對象，但因為他所在的東晉距今已超過一千多年，真跡早已不可考，只剩下一些為數不多的拓本和臨摹版本，供世人景仰。這位雖有安邦濟世之才，卻淡泊於功名利祿的一代書聖，以其非凡偉大的書法藝術，成就了名垂千古的另類功業。

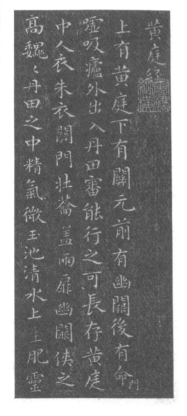

《黃庭經》，王羲之書，宋代拓本。

二十八驪珠 《快雪時晴帖》

東晉書法家王羲之的《快雪時晴帖》，是其著名的書法作品，現藏於台北故宮博物院為唐代書法家臨摹複製版本，縱 23 公分、橫 14.8 公分，以行書四行撰寫而成，全書共二十八字，字字珠璣，被譽為「二十八驪珠」。

《快雪時晴帖》為書札形式的書法作品，內容為王羲之敘述自己在大雪紛飛時，輕鬆愉快的初晴心境，並提及對親朋好友的問候關心。

珍貴難得，書聖筆韻

東晉距今已是年代久遠，當時的紙張在沒有任何特殊的保護之下，無法被保存流傳下來，也因此王羲之的書法真跡大多失傳。後人以雙鉤填廓法臨摹《快雪時晴帖》，其過程採透明薄紙鋪在真跡上描繪出字形的輪廓，再描寫於複製的紙上，然後沾墨填滿原字形。這種複製方式與真跡相似度極高，亦保持了原本王羲之的筆韻，故宮博物院藏帖便是以此法完成王羲之真跡的臨摹複製，加上時間與王羲之最近，又是唯一的一件，後人便把這幅《快雪時晴帖》當作真跡看待，並視其珍貴難得。

三希之首，天下無雙

©Wikimedia Commons
《快雪時晴帖》局部，王羲之晚年寫給山陰張侯的帖文，此時，他已經辭官職，過著隱逸自然的生活。

筆法雍容典雅、渾圓魅惑、優閒逸裕的《快雪時晴帖》，開頭以「羲之頓首」行草，結尾以「山陰張侯」行楷，最末句「山陰張侯」與正文筆法不同，多數人認為是後人增寫的句子，即使如此卻無損於此作之地位，更被歷代書法家視為珍稀的作品，劉賡、護都答兒、劉承禧、王稚登、文震亨、吳廷、梁詩正等人的跋語中，都曾對此作透露出讚嘆之情。

清乾隆十一年（西元1746年），清朝乾隆皇帝曾把王羲之《快雪時晴帖》、王獻之《中秋帖》及王珣《伯遠帖》三帖，珍藏於養心殿西暖閣，以「三希堂」命名，更把《快雪時晴帖》視為「三希」之首。乾隆皇帝一生酷愛書法，珍藏歷代書法名作，不但特別崇愛《快雪時晴帖》，更親自寫下「天下無雙，古今鮮對」的評語，稱其為「龍跳天門，虎臥鳳閣」。

筆勢從容不迫，運筆深不可測

《快雪時晴帖》雖僅短短二十八字，卻能字字句句彰顯出和諧、極簡之感，行書中帶有楷書之筆意，起筆、收筆從容不迫，深不可測的筆觸風格是晉人書法的特色之一。《快雪時晴帖》與王羲之以往典型的行書風格不同，表現著重於圓潤的筆法，提按頓挫之下筆節奏起伏較平緩，結構以方形為主，四平八穩、豐潤飽滿。唐代李邕《麓山寺碑》與《李秀碑》、《雲麾將軍碑》的字體，筆法皆效法於《快雪時晴帖》，元代趙孟頫晚年的行書亦是。

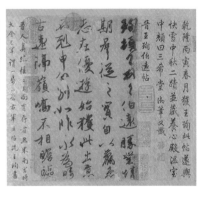

© 北京故宮博物院
王珣《伯遠帖》

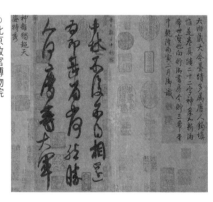

© 北京故宮博物院
王獻之《中秋帖》

草書之絕 《十七帖》

《十七帖》為含有二十九幅字帖的叢帖，以第一帖開頭二字「十七」為帖名，內容為王羲之晚年寫給好友益州刺史周撫的書信，時間從永和3年到昇平5年（公元347～361年），長達十四年的時間，是研究王羲之草書書法演繹的最佳範帖。

據聞唐朝皇帝太宗好右軍書，收藏王羲之書法三千紙，以一丈二尺為一卷，其中《十七帖》為其中一卷。唐張彥遠《法書要錄》云：「《十七帖》長一丈二尺，即貞觀中內本，一百七行，九百四十三字，煊赫著名帖也。」唐宋至今，《十七帖》一直被視為草書學習者的重要範本，更被譽為「書中龍象」，顯見它在草書界相當於行書的《懷仁集王羲之書聖教序》。

千變萬化，草書至高範帖

王羲之以草書聞名的《十七帖》流傳之廣，與行書《蘭亭集序》相當，世世代代專研草書者，大多奉行《十七帖》為至高範帖，後人稱之為「草書之絕」，為王羲之晚年重要力作。《十七帖》體勢雄偉、風格典雅、筆法精

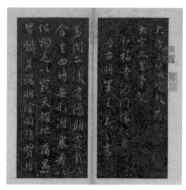

© 國立故宮博物院
《聖教序》由弘福寺僧懷仁，集唐內府所藏王羲之書蹟而成，是後世臨書範本，原碑已斷裂，此為清宮所藏宋拓本。

妙，以書法藝術美感而言，約可分為以下特色：字字獨立，便於初學；筆觸厚重，富立體感；千變萬化，無一相似；運筆流暢，具節奏感；方重為多，融於草書；側鋒為勢，骨健清高；轉筆圓活，字體出奇。

《十七帖》的書法風格可謂不激不厲，無一般草書難以親近的劍拔弩張，取而代之的是難得一見的平和氣氛。綜觀其藝術特色，行行分明，而每行之間字勢相當，氣勢一脈貫通；字形大小疏密錯落，似斷還連，卻是井然有序，全帖布局巧妙得宜。南宋朱熹亦云：「玩其筆意，從容衍裕，而氣象超然，不與法縛，不求法脫，其所謂——從自己胸襟流出者。」《十七帖》的各種運筆剛健婀娜，悠遊翱翔於書法的最高境界，無人能出其右。

書聖境界，章法節奏灑脫強勢

晉人帖中常見的弔喪問疾內容，《十七帖》中看不到，整體的章法節奏不規律，但卻灑脫強勢，如朱熹所云，此為最難以掌握的部分，對於臨摹技巧與下筆態度，皆難臻至王羲之的程度。因此在臨摹《十七帖》時，必須適當加強筆觸節奏、提高點畫提按的彈性。《十七帖》從容自若的筆勢，獨具超然深遠的意義，亦改變了後世人對晉人書風的想法。

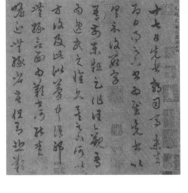

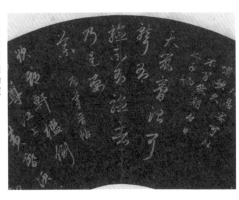

盡善盡美，其唯王逸少乎

歷史上尊崇王羲之書法的風潮，在唐代可謂是鼎盛時期，唐太宗李世民曾讚譽：「詳察古今，研精篆素，盡善盡美，其唯王逸少乎！」將王羲之推上書法家第一人的位置，《十七帖》亦成為書法界學習草書的範本。流傳至今，可看到歷史上許多書法名家臨《十七帖》的作品，目前流傳下來最早的作品是蘇軾《臨王羲之講堂帖》，蘇軾對自己臨作的評論：「此右軍書，東坡臨之，點畫未必皆似，然頗有逸少風氣。」蘇軾的臨作字形大致依照原帖，運筆流暢，掌握了原帖的精氣神，頗有王羲之筆下悠然閒適的氣韻。

方圓並用，動靜皆宜

唐代以前，書法家著重用筆使轉取勢，點畫無中側鋒或厚薄，率性自然有力度。到了晉朝，書法家更注重側鋒角度的運用變化，如此一來，即使點畫粗細差異極大，力度的表現還能表現出均勻的美感。《十七帖》方圓並用，更精細地來說，方中帶圓，轉中藏折，剛健帶柔，遒勁帶媚，簡潔有力、動靜皆宜的境界，可說是草書必須深究的寶典。

元趙孟頫《臨積雪凝寒帖》

清王澍《臨蘇軾臨王羲之講堂帖》

Part 2

靜心書寫《快雪時晴帖》‧《十七帖》

在筆與紙的接觸、手與眼的協調中，由身動而至心靜，
達到練字也練心的境界。

內容敘述大雪紛飛時卻有初晴心境，以及對親友的關心問候。

以行草開頭，又帶有楷書筆意，每字提按頓挫自有節奏，全帖

彰顯和諧感，有別於王羲之典型的行書風格。

義之頓首

義之頓首

義之頓首

想安善未

想安善未

想安善未

快雪時晴佳

快雪時晴佳

快雪時晴佳

果為結力不次

果為結力不次

果為結力不次

解析 前後兩次的「頓首」和「果為」，以草書筆法寫出筆力強勁的連筆，瀟灑而不與世爭的意態，表露無遺。

釋文：羲之頓首。快雪時晴佳，想安善，未果為結，力不次。王羲之頓首。山陰張侯。

語譯：山陰張先生您好，剛才下了一場雪，現在天氣又轉晴了，想必您那裡一切安好吧！上次那件事情我沒幫上忙，心情很鬱悶，世上就是有許多無奈，只能聽天由命了。王羲之敬上。

王羲之頓 山陰張侯

解析　通篇以圓筆為主，布局平衡勻整，起筆、收筆、鉤、挑、波、撇，轉筆安穩、不露鋒芒，氣定神閒、不疾不徐，顯現圓勁古雅的特色。

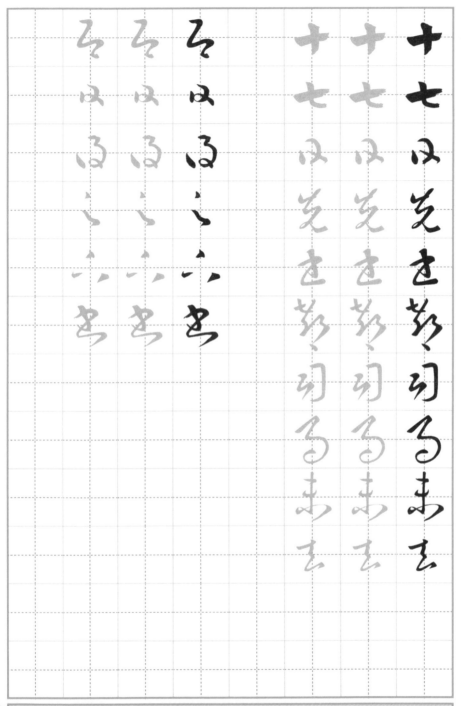

《郗司馬帖》臨摹練習

書札形式的叢帖《十七帖》，大多是王羲之寫給好友周撫的內容。郗司馬為王羲之的妻弟郗曇。此帖展現運筆布局的變化巧思，欹側變化前後呼應，意境美妙。

解析 第一行即安排變局，左右搖曳生姿，和最後一行相互呼應。通篇每一字的欹側變化得宜，疏密有致，布局巧妙。

書先日七十

釋文
十七日先書，郗司馬未去。即日得足下書為慰。先書以具，示復數字。

語譯
十七日這天把信都寫好了，原本想請郗司馬帶去給您。但尚未啟程，當天就先收到您的來信，深感欣慰。我想說的話都寫在先前的信上了，這裡只簡單寫下幾個字作為回覆。

解析
「慰」字揮筆瀟瀟，筆勢一氣貫連，棱側起伏，有如遊龍靈蛇。

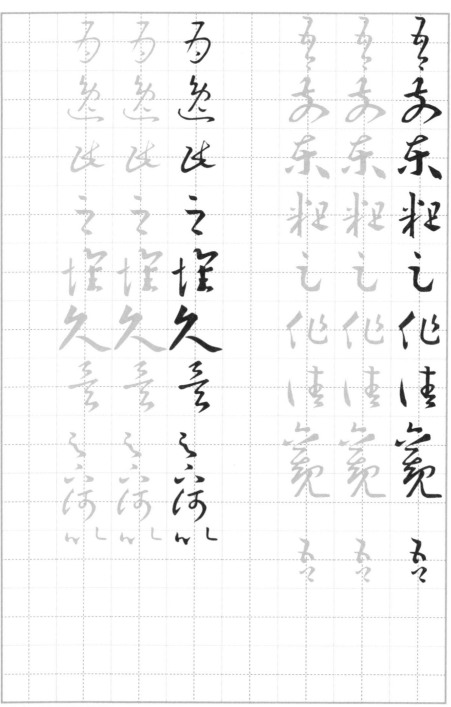

此帖內容為老友勸王羲之再度出仕，王羲之回覆隱逸之志。

《十七帖》多以今草書寫，此帖以章草筆法書寫，處處可見隸

書筆意，展現王羲之運筆熟稔高超。

解析 章草書的筆法特徵，保留隸書挑法，字字獨立。「東」、「久」明顯以章草書落筆，於捺腳、回鉤、轉折處皆具隸書筆意。

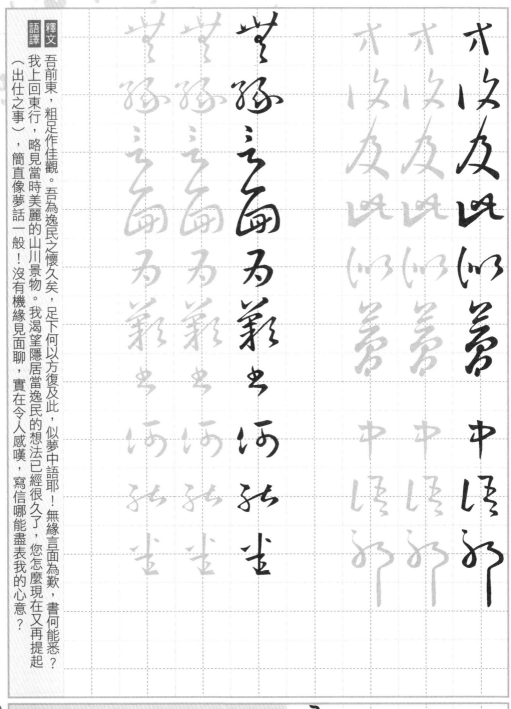

釋文

吾前東，粗足作佳觀。吾為逸民之懷久矣，足下何以方復及此，似夢中語耶！無緣言面為歎，書何能悉？

語譯

我上回東行，略見當時美麗的山川景物。我渴望隱居當逸民的想法已經很久了，您怎麼現在又再提起（出仕之事），簡直像夢話一般！沒有機緣見面聊，實在令人感嘆，寫信哪能盡表我的心意？

解析 草書最末字通常與第一字眉目傳情、相互輝映。「吾」有帶領全局氣勢的功用，尾字「悉」則與其前呼後應，一氣貫注。

此帖內容為家族親人的問候書信。王羲之《書論》提出：「夫書，不貴平正安穩。先須用筆，有偃有仰，有欹有斜，或小或大，或長或短。」落筆布局錯落有致，自成奇特章法。

解析

「龍保」首字筆勢和字形均向右上傾側，第二字向右下走，偃仰、欹斜、大小、長短，筆畫變化極為豐富。

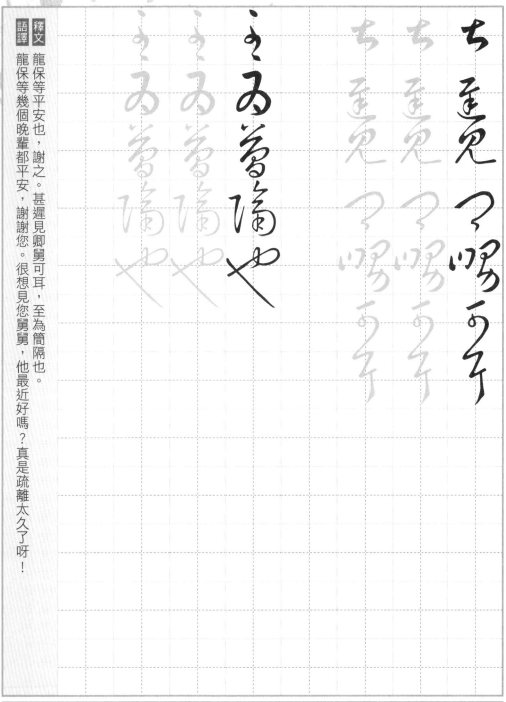

釋文 龍保等平安也，謝之。甚遲見卿舅可耳，至為簡隔也。

語譯 龍保等幾個晚輩都平安，謝謝您。很想見您舅舅，他最近好嗎？真是疏離太久了呀！

解析 全篇書信寫到「至為」、「也」，字勢變大，鏗鏘有力，充分傳達感慨之情。

021

此短信內容為王羲之贈送絲布衣物與友人。文意簡短，無需太多布局構思，下筆乾脆俐落，無所羈絆。

今往絲布單衣財一端不致

釋文
今往絲布單衣財一端，示致意。

語譯
茲送上絲布做的單衣一件，聊表一點我的心意。

解析
此十二字從首字至末字，筆畫由橫到縱，字形由小及大，用筆先轉後折，剛柔並濟，瀟灑落筆，一氣呵成。

大雪，又想起老友而提筆抒發情懷。此帖可見王羲之「方筆特徵」，方筆多落筆於字的左偏旁，展現強健風格。

解析 「計」、「頃」為「方筆特徵」，強勁有力。「別」字剛中帶柔，展現書法藝術美感。

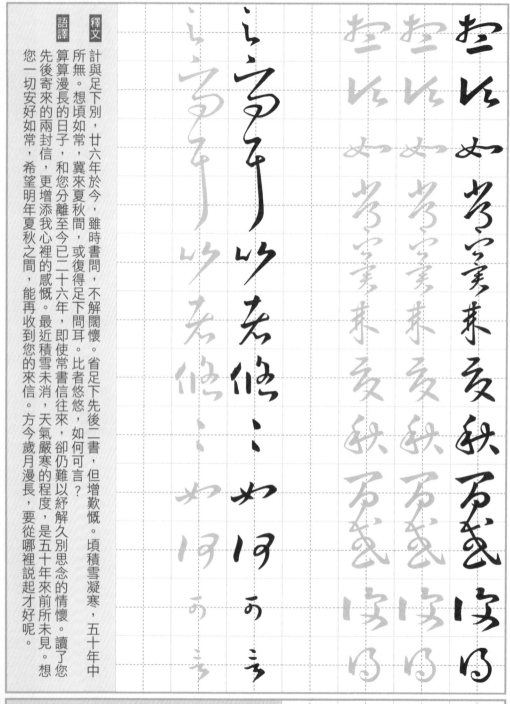

解析

「下問耳」筆勢連貫，三個字做一個字寫，形成獨立字群。「悠」字忽頓忽提，時潛時躍。

若失。此帖保有章草與草隸的特點，運筆嫻熟，泰若自然，氣勢大開大合，尤以「服食」為最。

解析 「復」字氣勢開張，方圓兼備，欲擒故縱拿捏得宜。第二行起，「比之年時」循序導之若水流，「為復可可」頓筆似山安。

釋文

吾服食久，猶為劣劣。大都比之年時，為復可可。足下保愛為上，臨書但有惆悵。

語譯

我煉丹服藥雖久，但藥效還是不太理想。可是比起往年來，應該還算是差強人意。也請您自己多保重，以珍愛自己為重。我在寫這封信時，有無限的惆悵之感。

解析

最末一行布局有避有讓，左右搖曳生姿，到最後二字「惆悵」字形變大，成全帖最強字勢。

惆　悵

今草的魅力，以洗練精簡的筆法，寫出一氣呵成的筆勢，創造縱橫轉折的字勢。

釋文 知足下行至吳，念違離不可居。叔當西耶？遲知問。

語譯 得知您將出任吳郡之守，我想那兒離家太遠，不太適合居住。叔（郗愔之弟郗曇）是否將有西行的打算？希望您能回信。

解析 「知足下行至吳」為一筆書，落筆時，將力量著重於最末字「吳」。縱觀「知足下行至吳」：「知」字如山，「足」字如谷，「下」字似圓石，「行」字似瀑布，「至」若水落，「吳」若清流，此六字宛若高山流水，於山澗盤旋、山崖處躍起而下，痛快淋漓。

此信內容是王羲之對於妻舅郗愔將至會稽居住一事，感到開心和期待。此帖用筆頓挫轉折，使用折搭、調鋒等複雜動作，為字形增添生動姿態。

解析 「苦」字對應下句的「居」字，一收一放。本句「歎」字，對應下句的「來」，左放右收。

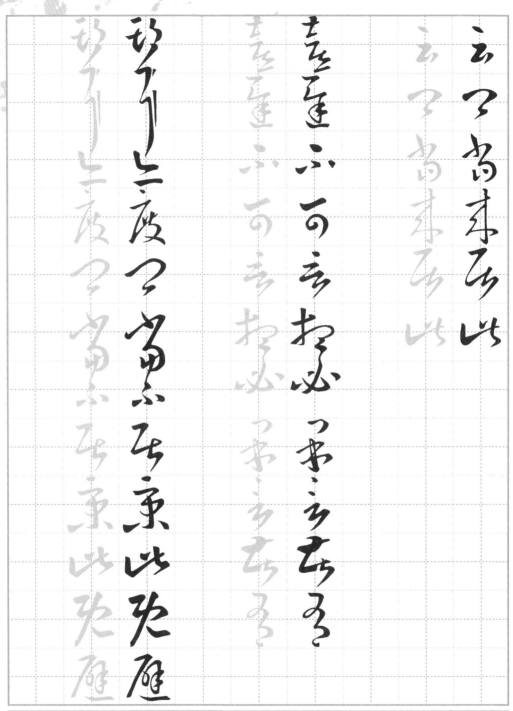

「度」字外放內收。此法帖錯位手法運用自如，增添
字的動態感。

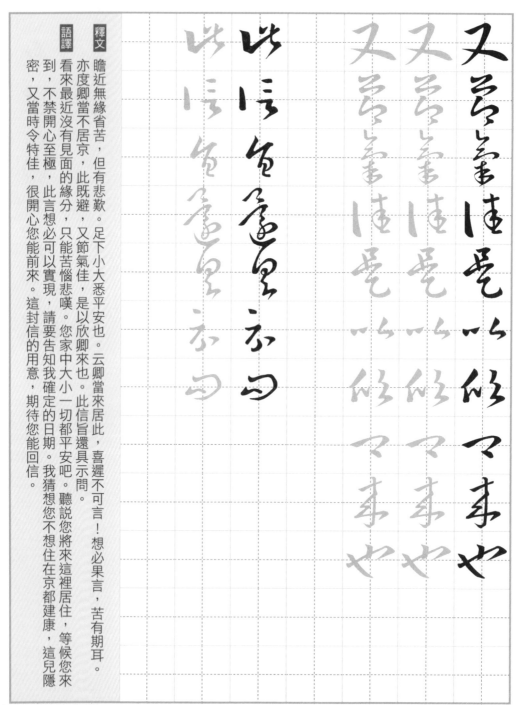

釋文

瞻近無緣省苦，但有悲歎。足下小大悉平安也。云卿當來居此，喜遲不可言！想必果言，苦有期耳。

語譯

看來最近沒有見面的緣分，只能苦惱悲嘆。您家中大小一切都平安吧。聽說您將來這裡居住，等候您來到，不禁開心至極，此言想必可以實現，請要告知我確定的日期。我猜想您不想住在京都建康，這兒隱密，又當時令特佳，很開心您能前來。這封信的用意，期待您能回信。

 解析 此帖於基本筆畫的長、短、粗、細、上、下、高、低位置得宜，達到草書之藝術效果。

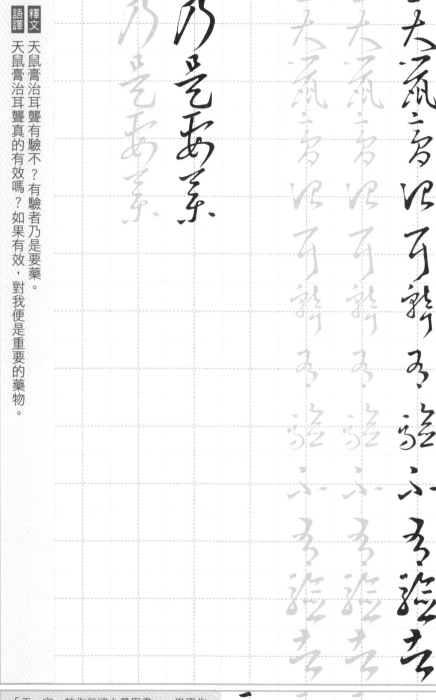

羲之以一筆書寫，未顯停滯，布局疏密有致，展現落筆自信與技巧穩定。

釋文
天鼠膏治耳聾有驗不？有驗者乃是要藥。

語譯
天鼠膏治耳聾真的有效嗎？如果有效，對我便是重要的藥物。

解析 「天」字一鼓作氣將力量用盡，一撇不作掠筆，一捺不作磔筆，渾厚暢達，瞬間翻筆。

《朱處仁帖》臨摹練習

內容為王羲之請託友人轉交書信給另一位失聯的朋友。此帖首行以紡錘狀布局，上下字形小、中間大，在《十七帖》裡經常出現。運筆以方筆、方折為主，筆鋒剛勁。

解析 「所、往」二字運筆以方筆、方折，字勢剛強；「今、在、取」穩正。

釋文 朱處仁今所在？往得其書信，遂不取答。今因足下答其書，可令必達。

語譯 您知道朱處仁現在住哪裡嗎？以前收過他的來信，當時沒有及時回信，現在想藉由您的回信順便寄給他，千萬要送達啊！

解析　「足下答」三個字以一筆連寫，呼應前面的剛強字勢，轉為柔和。「必」字勢安穩，穩中取動，筋脈相連，點、畫牽連有美感，剛柔兼備。

內容感嘆已屆耳順之齡，想及時遊覽岷山。王羲之為避祖父名諱，凡遇「正」皆改「政」、「正月」改為「初月」。王羲之的草書「和諧中求豐富不紊亂」，自成藝術美感。

解析

「足」纖盈、「今」穩重、「耶」柔和、「知」剛健、「想」圓曲。

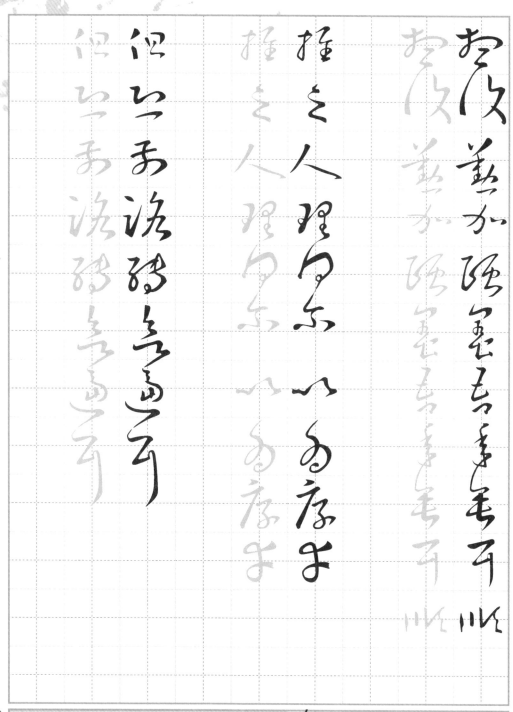

「垂」肥圓、「推」瘦削,一肥一瘦,相互呼應。
「但」方正、「轉」圓潤。

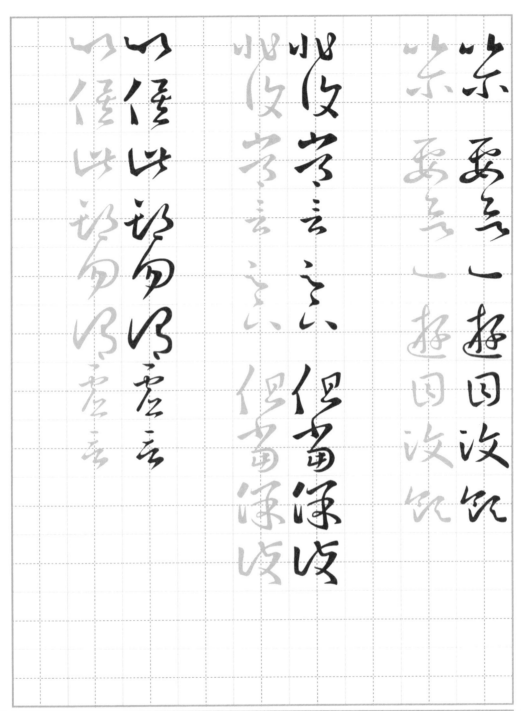

 「保護」二字方中帶圓融，剛柔並濟，一如語意，希
望對方珍重。

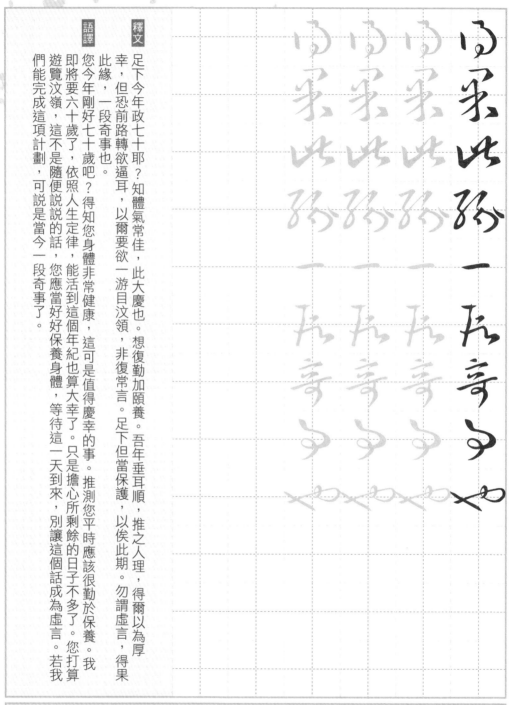

足下今年政七十耶？知體氣常佳，此大慶也。想復勤加頤養。吾年垂耳順，推之人理，得爾以為厚幸，但恐前路轉欲逼耳，以爾要欲一游目汶領，非復常言。足下但當保護，以俟此期。勿謂虛言，得果此緣，一段奇事也。

語譯

您今年剛好七十歲吧？得知您身體非常健康，這可是值得慶幸的事。推測您平時應該很勤於保養。我即將要六十歲了，依照人生定律，能活到這個年紀也算大幸了。只是擔心所剩餘的日子不多了。您打算遊覽汶嶺，這不是隨便說說的話，您應當好好保養身體，等待這一天到來，別讓這個話成為虛言。若我們能完成這項計劃，可說是當今一段奇事了。

 解析　此法帖將同字或同筆畫做千變萬化的詮釋，如「下」字三點各自呼應，「佳」字四橫伸縮有度，「順」字三豎粗細不等，「路」字兩撇藏露不一；兩個「但」字一小一大，兩個「常」字一斜一正，兩個「耳」字一短一長，兩個「也」字一重一輕。通篇展現字姿百態，無奇不有。

037

《邛竹杖帖》臨摹練習

邛竹產自西南地區，周撫大老遠送來邛竹杖想必數量頗多，讓王羲之特地回覆說明，感謝好友的禮物。此帖每個字獨立卻又字勢暗連，「狀若斷而還連」，書法技巧高超。

解析 「去」字點畫筆筆穩健紮實，鋒棱宛然，蘊藉含蓄。

038

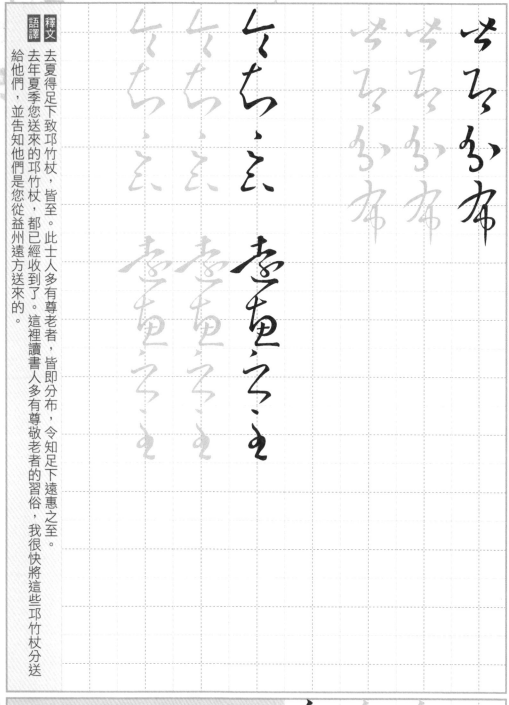

 解析 ｜ 「之」字揮筆從容而瀟灑，字體顯現生動自然。

039

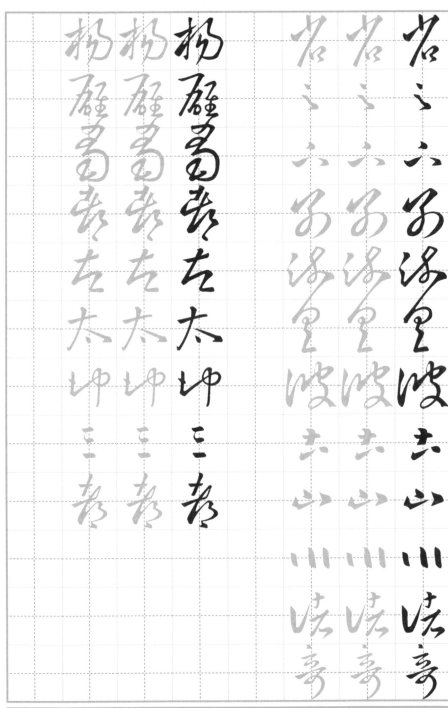

此為《十七帖》叢帖字數最多的法帖，有十一行、一百零二字。
王羲之在信中表達對蜀地風光的無限嚮往，下筆時行書、草書
交錯，運筆若遊龍，字勢開朗，反映書寫時的愉快心境。

 解析

首行「土山川」點畫獨立不相連，但三字間布白均勻，運筆粗重，筆意緩穩。「楊」字
左緊右鬆，「雄」字左疏右密，「蜀」字外緊內鬆；三字剛柔兼備，以圓轉筆勢書寫，
平衡了刻帖的擒縱書寫節奏。

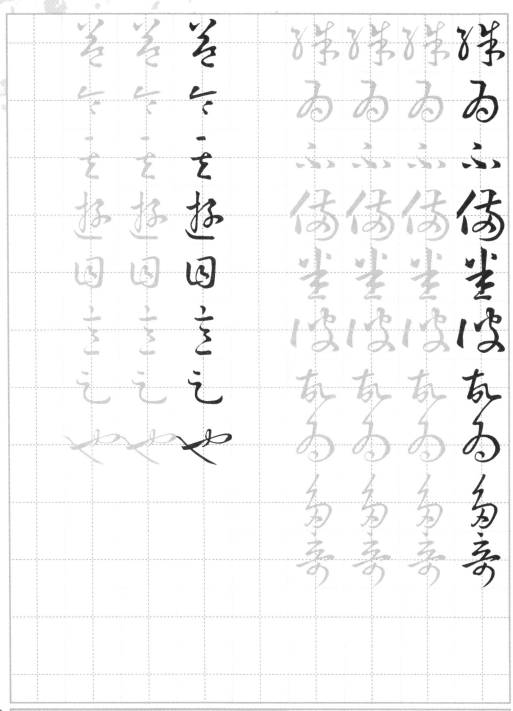

解析　第三、四行，筆力不疾不徐，第四行字距大字形小，
　　　將筆力蓄起。「也」字始飛揚頓起。

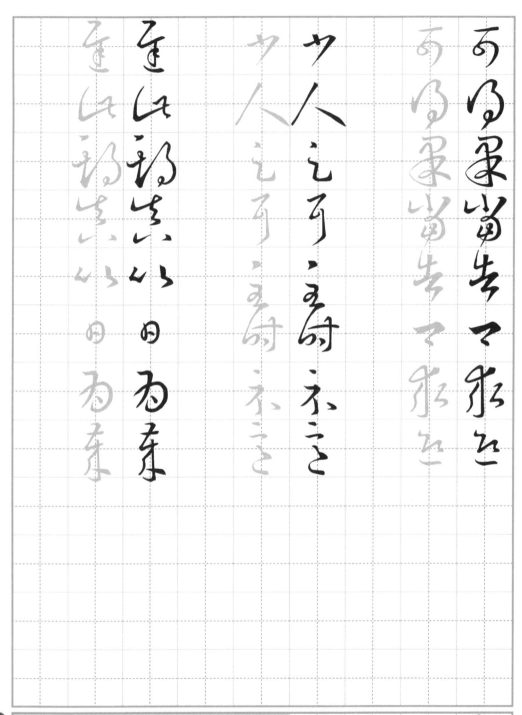

「果」字自躍筆上揚，末筆長頓。一反「果」字上密
下疏，「當」字上疏下密，「卿」字短停，「求」字
則是長筆舒放。

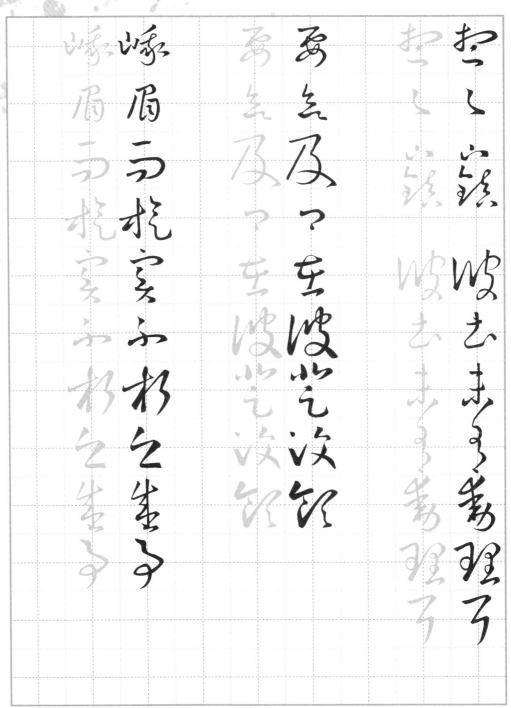

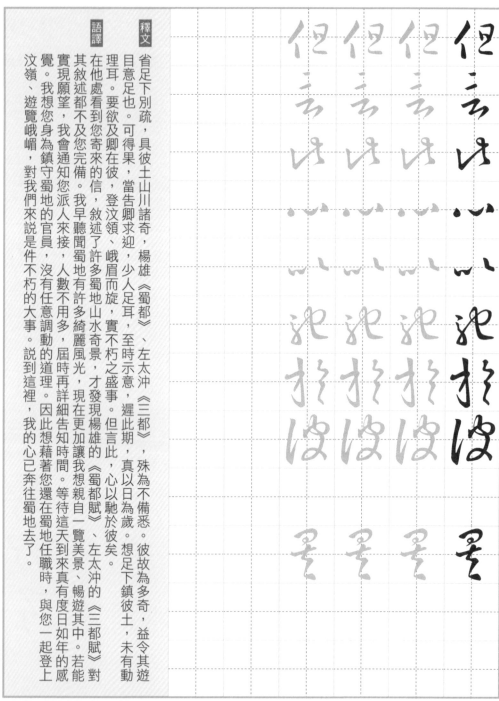

釋文

省足下別疏，具彼土山川諸奇，楊雄《蜀都》、左太沖《三都》，殊為不備悉。彼故為多奇，益令其遊目意足也。可得果，當告卿求迎，少人足耳，至時示意，遲此期，真以日為歲。想足下鎮彼土，未有動理耳。要欲及卿在彼，登汶領、峨眉而旋，實不朽之盛事。但言此，心以馳於彼矣。

語譯

在他處看到您寄來的信，敘述了許多蜀地山水奇景，才發現楊雄的《蜀都賦》、左太沖的《三都賦》對其敘述都不及您完備。我早聽聞蜀地有許多綺麗風光，現在更加讓我想親自一覽美景、暢遊其中。若能實現願望，我會通知您派人來接，人數不用多，屆時再詳細告知時間。等待這天到來真有度日如年的感覺。我想您身為鎮守蜀地的官員，沒有任意調動的道理。說到這裡，我的心已奔往蜀地去了。因此我想藉著您還在蜀地任職時，與您一起登上汶嶺、遊覽峨嵋，對我們來說是件不朽的大事。

解析

最末行「言此心以馳於彼」心神專注，俐落完成；「矣」字距離一段空間後再寫，似是意猶未盡。

044

蜀地風情事物。此帖文字書寫速度不一，不似其他法帖的俐落，反映書寫時是一邊想問題、一邊提筆寫下來。

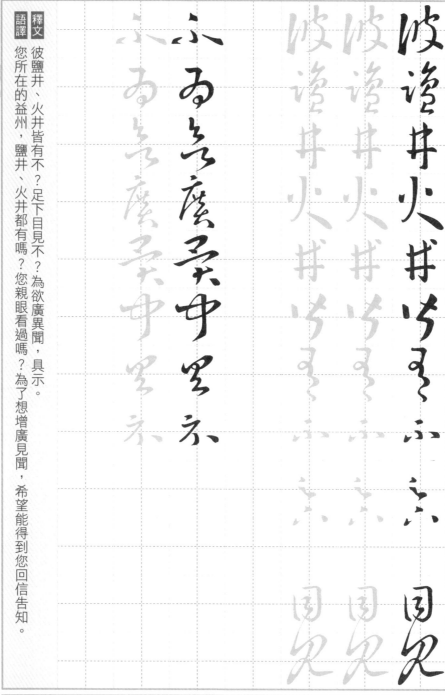

釋文
彼鹽井火井皆有不？足下目見不？為欲廣異聞，具示。

語譯
您所在的益州，鹽井、火井都有嗎？您親眼看過嗎？為了想增廣見聞，希望能得到您回信告知。

解析 兩個「井」字同中有異。首個「井」的第一筆橫勒向下左方向帶，姿態閒適，第二個則向上左方向盤旋，又是別樣灑脫之姿。

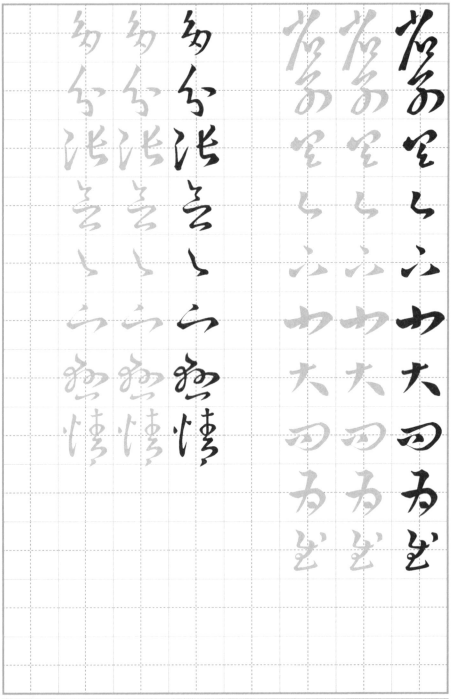

此帖又稱《遠宦帖》，內容為王羲之回覆好友對家人的問候表示感謝，文中提及周撫妹夫陶侃，以及對妻子病情的擔憂。此帖運筆展現王羲之草書字形的豐富度。

解析

「省別具」、「下小大問」此七字起筆皆有切筆，切筆雖多，但方向不同、或藏或露、用筆使轉提按自如，朝氣蓬勃。「省別具足」塊面由大轉小，「下小大問」塊面由小至大；不同大小塊面的轉換，造成立體感視覺效果極強。

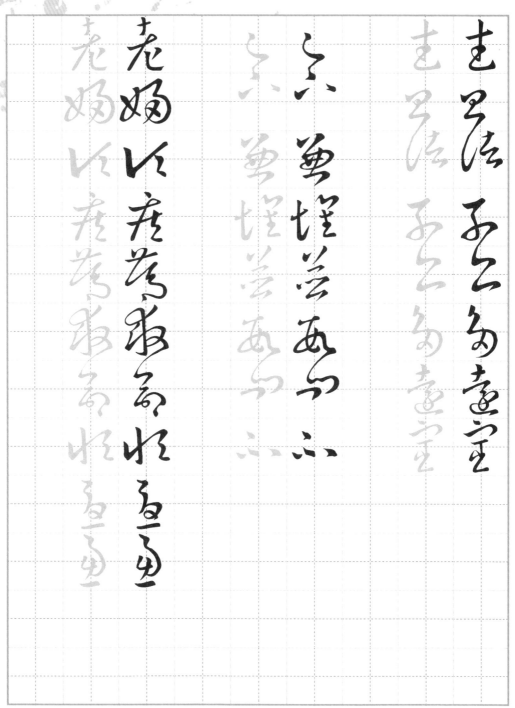

解析 此帖草法簡約，運筆雖有縈繞卻不繁雜，從「遠」字之縈繞，向上回筆處筆鋒分岔，説明使用硬毫書寫，使轉、收縱不靈活。

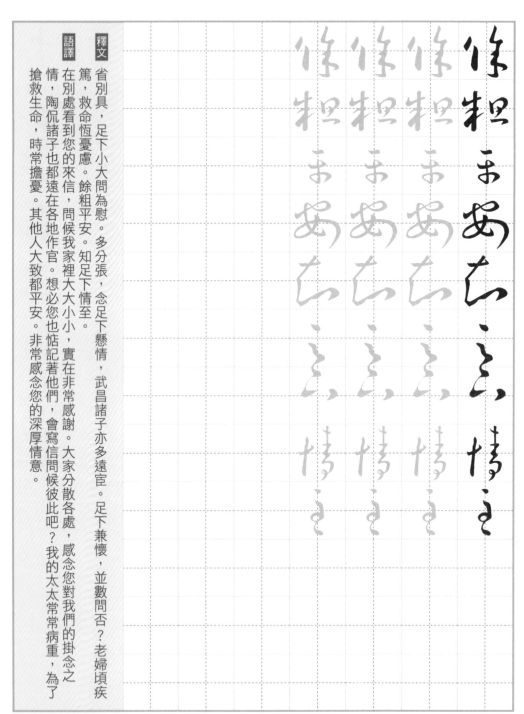

釋文

省別具，足下小大問為慰。多分張，念足下懸情，武昌諸子亦多遠宦。足下兼懷，並數問否？老婦頃疾篤，救命恆憂慮。餘粗平安。知足下情至。

語譯

在別處看到您的來信，問候我家裡大大小小，實在非常感謝。大家分散各處，感念您對我們的掛念之情，陶侃諸子也都遠在各地作官。想必您也惦記著他們，會寫信問候彼此吧？我的太太常常病重，為了搶救生命，時常擔憂。其他人大致都平安。非常感念您的深厚情意。

解析

此帖字句和其他法帖相比，沒有疏密布局，卻無疑於和諧，筆畫粗細之間勻淨，仍具草書線條的縱情發揮。

悲傷之情。此帖相同的字卻不同布局，結構多變，草書中有行書、楷書，書寫節奏靈活流暢。

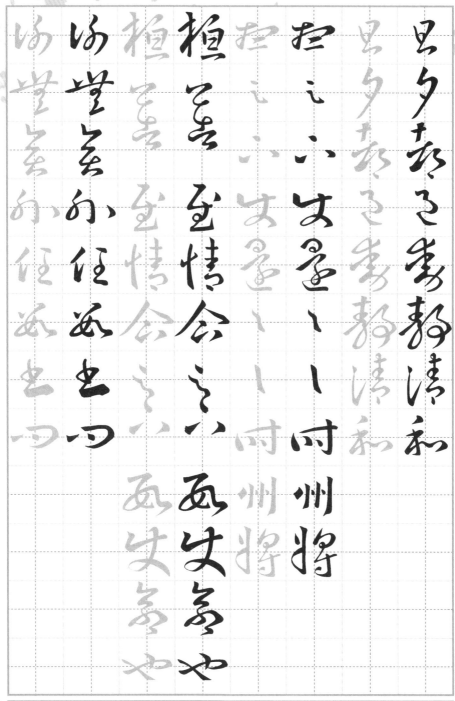

 解析 「州」為楷體，因上一字「時」的草體右偏旁已減緩速度，「州」以楷體出現並不突兀。「將」為行書，點畫連寫，若斷若續。

州　將

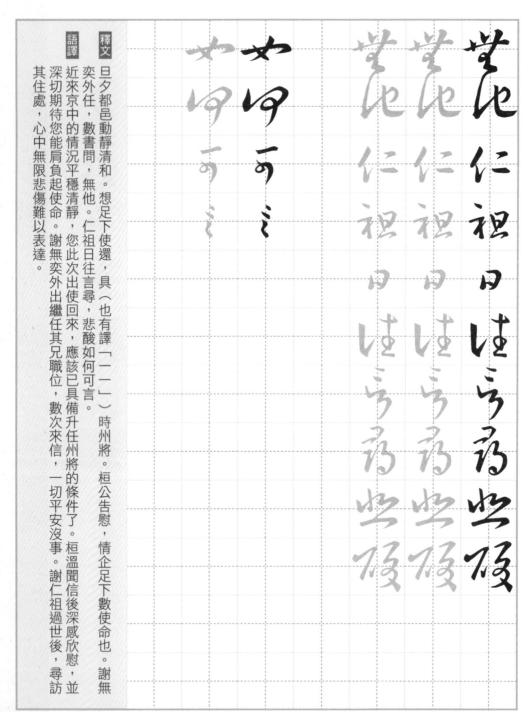

旦夕都邑動靜清和。想足下使還，具（也有譯「一一」）時州將。桓公告慰，情企足下數使命也。謝無奕外任，數書問，無他。仁祖日往言尋，悲酸如何可言。

近來京中的情況平穩清靜，您此次出使回來，應該已具備升任州將的條件了。桓溫聞信後深感欣慰，並深切期待您能肩負起使命。謝無奕外出繼任其兄職位，數次來信，一切平安沒事。謝仁祖過世後，尋訪其住處，心中無限悲傷難以表達。

解析

《十七帖》裡有字重複，寫法卻不一的現象。例如「足下」二字出現多達三十六次，卻無一相同，因為結體在疾書的情況下，隨時會發生變化。

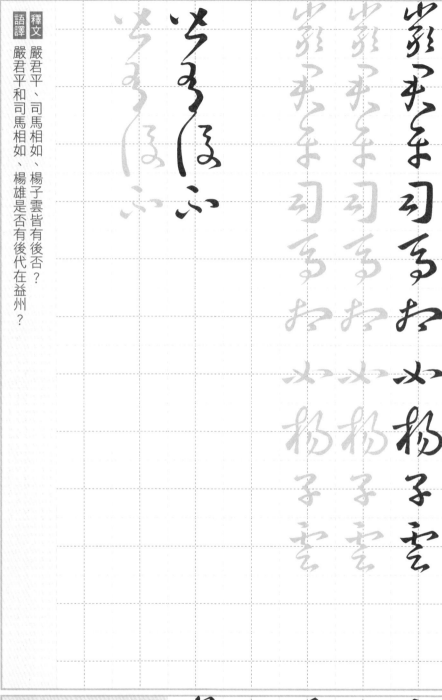

儀之人才，因此特別關心其後代。此帖雖短，每一個字勢卻是儀態萬千。

釋文 嚴君平、司馬相如、楊子雲皆有後否？

語譯 嚴君平和司馬相如、楊雄是否有後代在益州？

解析 「嚴」字右傾，「君」字左斜，「馬」字末筆左伸，「相」字順勢左出，「楊」字開合有度。

051

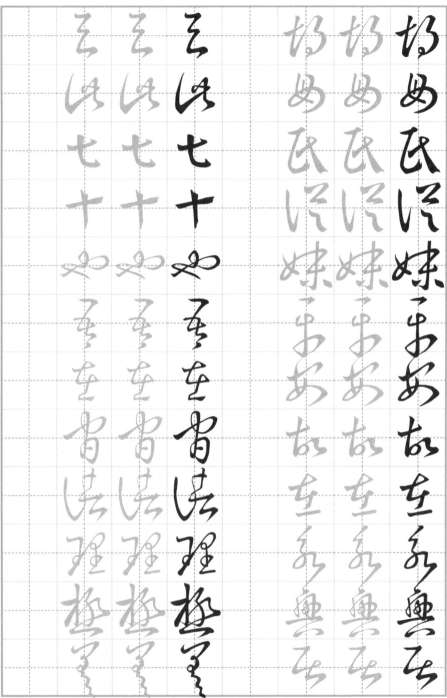

內容為王羲之提及任官職時不順遂之事。此帖可見圓折筆畫的處理方式，也是《十七帖》常見的運筆手法，圓中有方，方中帶圓，展現圓潤字態。

解析　「胡」為圓折筆畫，首重折曲幅度、用筆的起始發力點。圓中有方、方中有圓，圓方轉換游刃有餘。「氏」、「在」極具力道，彰顯筋力。

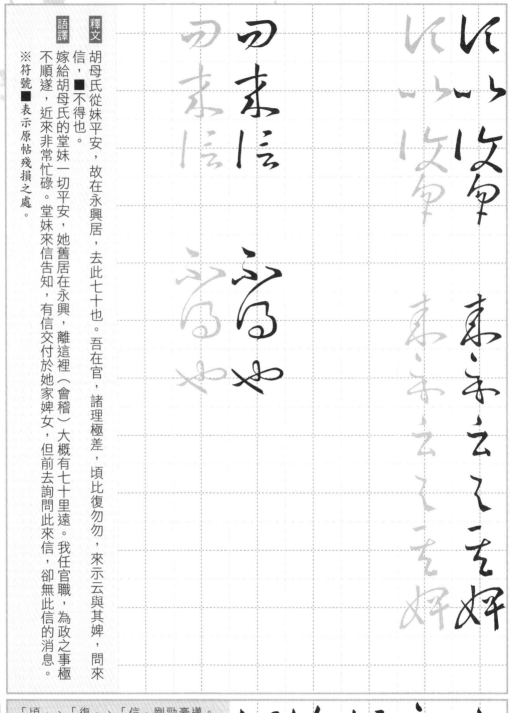

解析 「頃」、「復」、「信」剛勁豪邁。「示」、「云」運筆剛柔並濟。

《兒女帖》臨摹練習

此信內容是王羲之向好友周撫說明家裡事，以及未來至蜀地遊覽的計劃。此帖以單字的字態為主，少有連帶，利用字與字的點畫將字距拉近，形成暢達開朗的氣蘊。

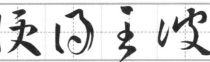

解析　「便得」疏、「至彼」密，開合有致，營造全篇仍有疏密布局，展現草書章法的多樣變化。

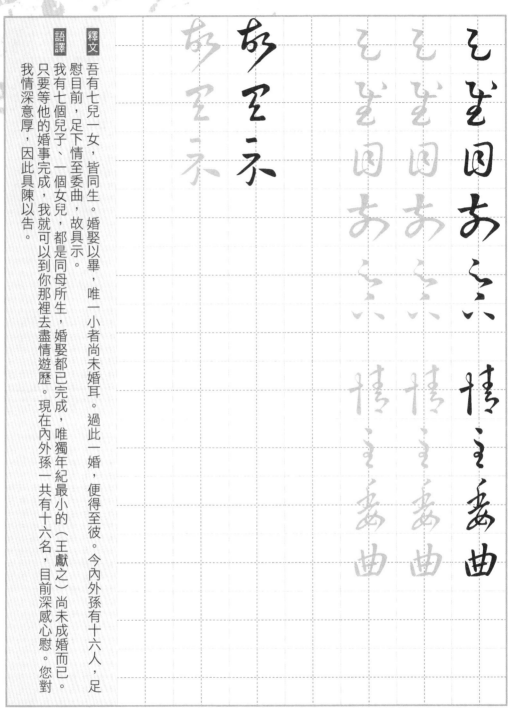

解析

王羲之草書的一大特色，在於連字的藝術美感，例如「小者」的「者」字承接「小」的末筆，下部點畫留白再書寫。「內外」以點畫相連，字距靠近形成茂密視覺。

此信為王羲之向周撫打聽譙周後代的內容。此帖章法大小錯落，首行由小至大，第二行上大下小，末行和第二行互補，行距之間形成穿插視覺，使全局章法縱橫照應。

解析 「所在」提按轉折有緒，偶有牽連帶筆，似斷還續，字勢飛動難以捉摸。

釋文 云譙周有孫■，高尚不出，今為所在。其人有以副此志不？令人依依，足下具示。

語譯 聽説譙周有個孫子名叫譙秀，他的志向高遠而隱居不仕，現在就在您那兒，不知道此人是否名符其實具此志節？此事讓我念念不忘，期待您回信詳細告知。

※符號■表示原帖殘損之處。

 解析　字群結構是賞析王羲之今草草書的重點，了解有別於漢魏草書的筆法。通篇可見行與行的穿插避讓，字與字之間的大小錯落，這就是由王羲之開創的字群結構之美。

《漢時帖》臨摹練習

王羲之晚年對前朝藝術和建築很有興趣，因而去信好友詢問是否有人可畫下來寄給他看。此帖第一字和尾字前後呼應，一如草書的字勢風格，「一點成一字之規，一字乃終篇之準」。

解析 此為筆勢「縱引」的草法。「知有」、「講堂」為「暗連」，需技巧地折搭、引帶轉筆。

058

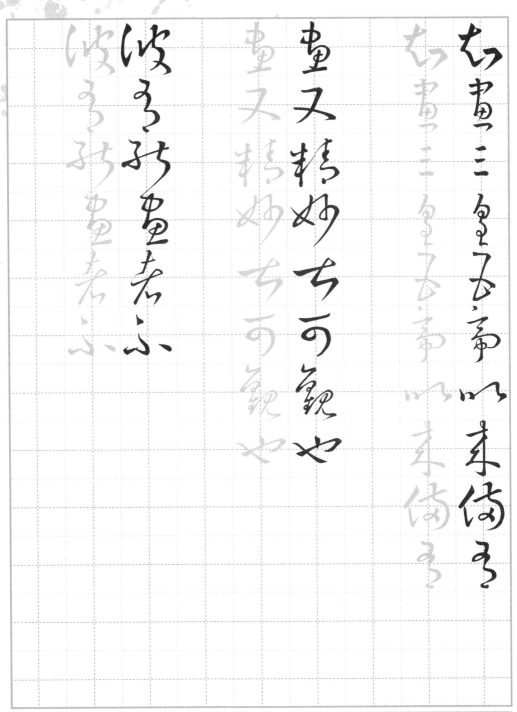

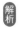
明顯看出上字連接下字，即是「明連」，例如：「漢時」、「立此」。「有能」為「暗連」，而「能畫」又轉為「明連」，使筆畫和形體變化更豐富、流利。

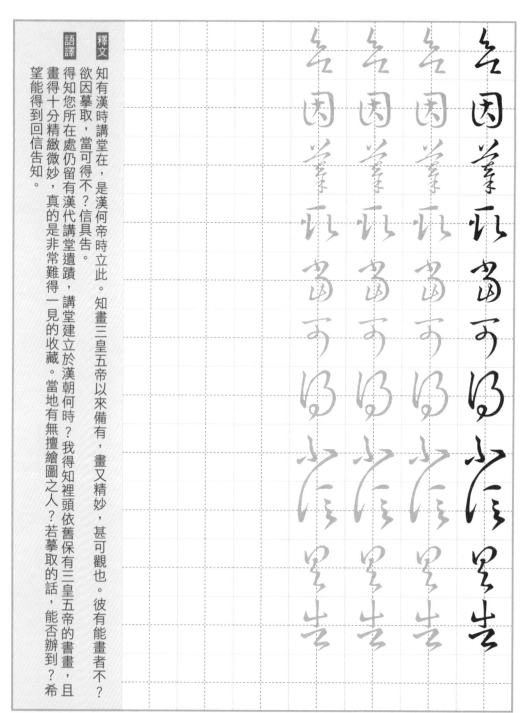

知有漢時講堂在，是漢何帝時立此。知畫三皇五帝以來備有，畫又精妙，甚可觀也。彼有能畫者不？欲因摹取，當可得不？信具告。

得知您所在處仍留有漢代講堂遺蹟，講堂建立於漢朝何時？我得知裡頭依舊保有三皇五帝的書畫，且畫得十分精緻微妙，真的是非常難得一見的收藏。當地有無擅繪圖之人？若摹取的話，能否辦到？希望能得到回信告知。

 解析

此帖王羲之大多使用「暗連」，「明連」使用時也只是二、三字相連，有節奏的掌握落筆快慢、筆勢欹正。

之《筆勢論》內容——「分均點畫，遠近相須；播布研精，調和筆墨。鋒纖往來，疏密相附，鐵點銀鉤，方圓周整」。

 解析

通篇以單字為主，雖字字獨立，但點畫開合大，方圓並用，上下已有連帶之勢，停勻分布；書寫力道輕重變化不大，不如《積雪凝寒帖》頓提交錯。

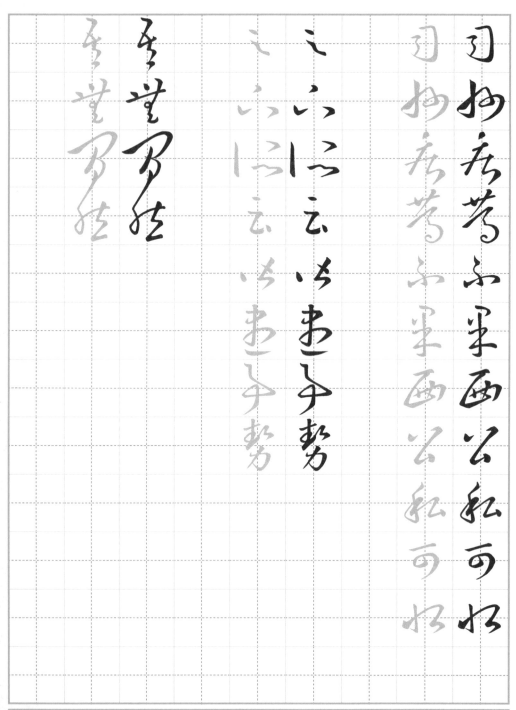

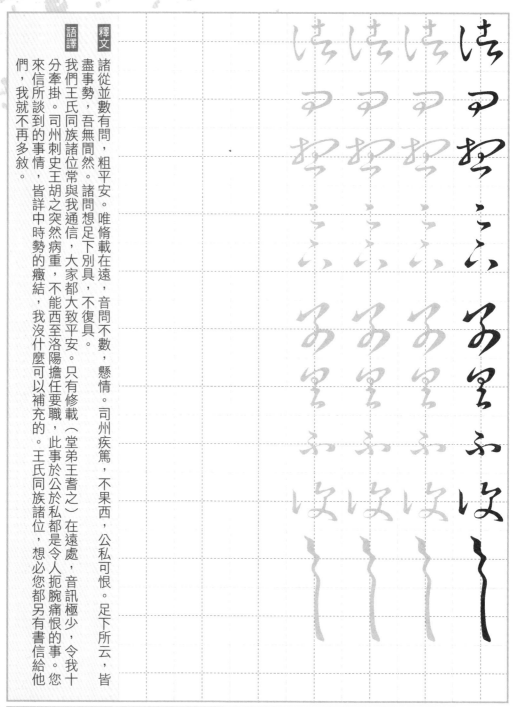

釋文 諸從並數有問，粗平安。唯脩載在遠，音問不數，懸情。司州疾篤，不果西，公私可恨。足下所云，皆盡事勢，吾無間然。諸問想足下別具，不復具。

語譯 我們王氏同族諸位常與我通信，大家都大致平安。只有脩載（堂弟王耆之）在遠處，音訊極少，令我十分牽掛。司州刺史王胡之突然病重，不能西至洛陽擔任要職，此事於公於私都是令人扼腕痛恨的事。您來信所談到的事情，皆詳中時勢的癥結，我沒什麼可以補充的。王氏同族諸位，想必您都另有書信給他們，我就不再多敘。

 解析 「別具」、「不復」有加速書寫的節奏，力道掌握精妙，稍縱即收，展現成熟書藝。

《成都城池帖》臨摹練習

此信內容為王羲之詢問蜀地風情，反映他對蜀地的嚮往。《十七帖》自此帖開始，風格變得更加閒逸縱放，筆畫線條不見頓挫之勢，改橫廣為修長，筆意流美。

解析 「見諸葛顯」四字筆畫細膩柔和，筆畫連接處流暢，字形呈現自然流動感。

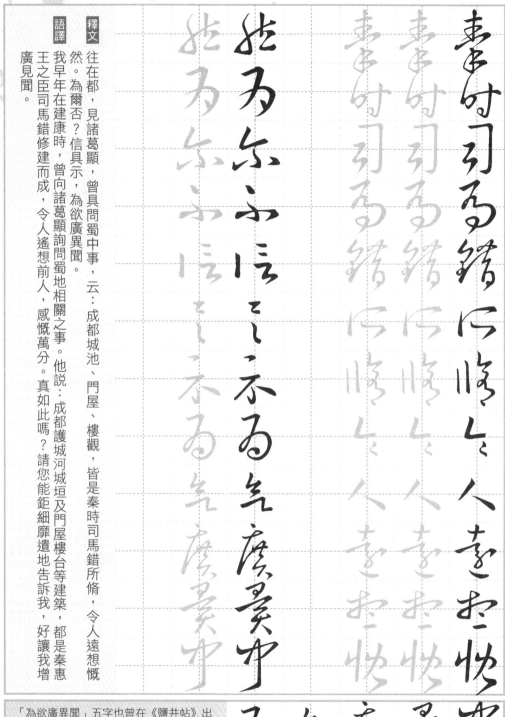

釋文 往在都，見諸葛顯，曾具問蜀中事，云：成都城池、門屋、樓觀，皆是秦時司馬錯所脩，令人遠想慨然。為爾否？信具示，為欲廣異聞。

語譯 我早年在建康時，曾向諸葛顯詢問蜀地相關之事。他説：成都護城河城垣及門屋樓台等建築，都是秦惠王之臣司馬錯修建而成，令人遙想前人，感慨萬分。真如此嗎？請您能鉅細靡遺地告訴我，好讓我增廣見聞。

解析　「為欲廣異聞」五字也曾在《鹽井帖》出現，筆意卻大不相同，在此帖呈現開張之勢，更顯肯定筆意。

此信內容為王羲之對於好友送來的漢藥和物品表達感謝。《十七帖》裡有六帖文字為六行，都有共同章法，前四行為單字，筆意暗連，在第五或六行則會有明連筆勢。

解析 王羲之布局時會視字形的樣貌，追求字形的千變萬化。此帖「知」字出現三次，或蕩、或穩、或躍，每回姿態都不同。

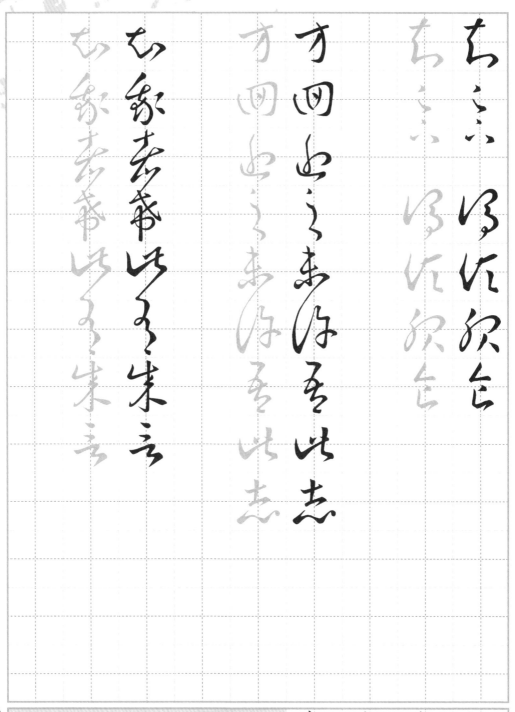

解析 「之」字幾成直線，書寫時卻是一連串複雜動作，首先上點側掩，提腕後轉覆腕，稍入筆即調腕停頓，而後筆力向下，末筆逆勢拋出。

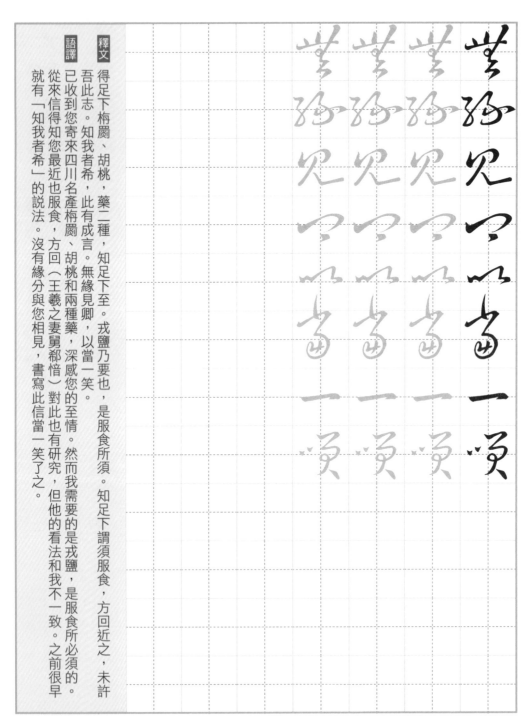

得足下栶巑、胡桃、藥二種，知足下至。戎鹽乃要也，是服食所須。知足下謂須服食，方回近之，未許吾此志。知我者希，此有成言，以當一笑。無緣見卿，

已收到您寄來四川名產栶巑、胡桃和兩種藥，深感您的至情。然而我需要的是戎鹽，是服食所必須的。

從來信得知您最近也服食，方回（王羲之妻舅郗愔）對此也有研究，但他的看法和我不一致。之前很早

就有「知我者希」的說法。沒有緣分與您相見，書寫此信當一笑了之。

此帖語意輕鬆，筆意也是閒適自然，落筆有種隨勢而為的自由自在，沒有遲疑停頓的思考痕跡，更顯書藝技巧高超。

068

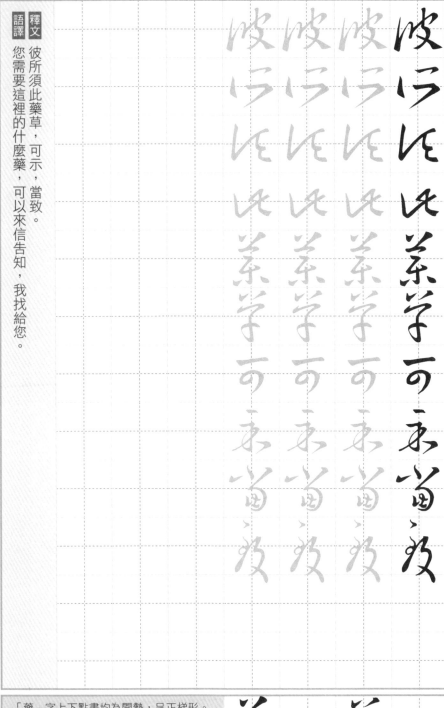

《藥草帖》臨摹練習

用力，有奔跑之勢，最後一筆又穩停下來，一如此帖布局，以理性架構。

釋文
語譯

彼所須此藥草，可示，當致。

您需要這裡的什麼藥，可以來信告知，我找給您。

 解析

「藥」字上下點畫均為開勢，呈正梯形。
「草」字橫筆之後引筆斜下，上鬆下緊，呈現倒梯形。兩字之間上下互補。

069

王羲之晚年愛好種植桑果，信中交代種子的寄送方法。此帖是《十七帖》唯一的楷書，只個別字略帶行書，相較其他楷書法帖被多次翻摹而失真，此帖最接近王羲之楷書原貌。

青李　來禽　櫻桃

日　給　滕

子　皆　囊　盛　為　佳

青李　來禽　櫻桃

日　給　滕

子　皆　囊　盛　為　佳

青李

來禽

櫻桃

青李

來禽

櫻桃

日

給

滕

日

給

滕

解析 王羲之改造了楷書的筆法，筆畫橫張，接下一筆縱展，縱向筆畫挺直，大多向下引出，形成「內擫」、「一拓直下」的字勢，結體平衡大方。

函封多不生

釋文 青李、來禽、櫻桃、日給滕，子皆囊盛為佳，函封多不生。

語譯 李子、蘋果、櫻桃、日給藤的種子，寄來時，皆以布袋裝著較妥當，若放在信封裡，種植後往往無法發芽。

 解析 起筆處有按筆，收筆處不著重於折筆重按，筆速前緩後急，漸漸形成簡化明快的線條，使得字的姿態也和以前的作品大不相同。

王羲之去官之後，以種植蔬果為樂。此信內容即是向好友述說近況。此帖處理疏密布局極妙，當疏則疏，當密則密，疏密交錯有致，留白恰當，顯現種果樂無窮的心境。

「云」、「此」、「菓」點畫轉折之處幾近直角，又是成熟筆法的展現。

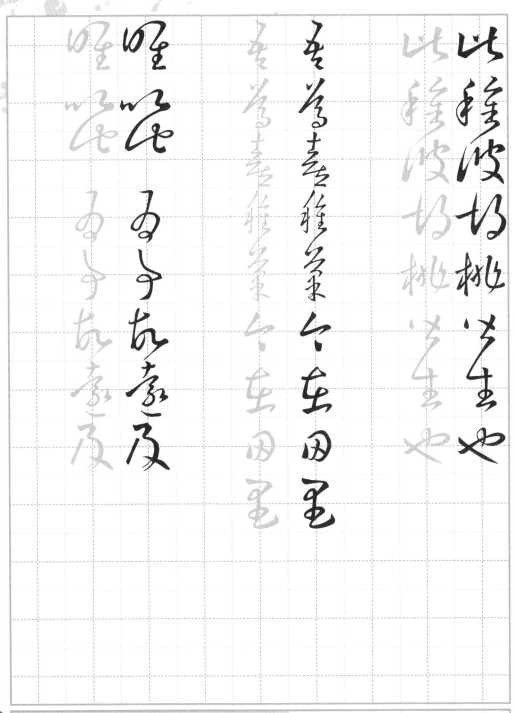

解析 為展現意境，留白的處理也很重要，「胡」字中間可見較大留白。而「桃」以細而有勁的力道落筆，更幫助形成意境。

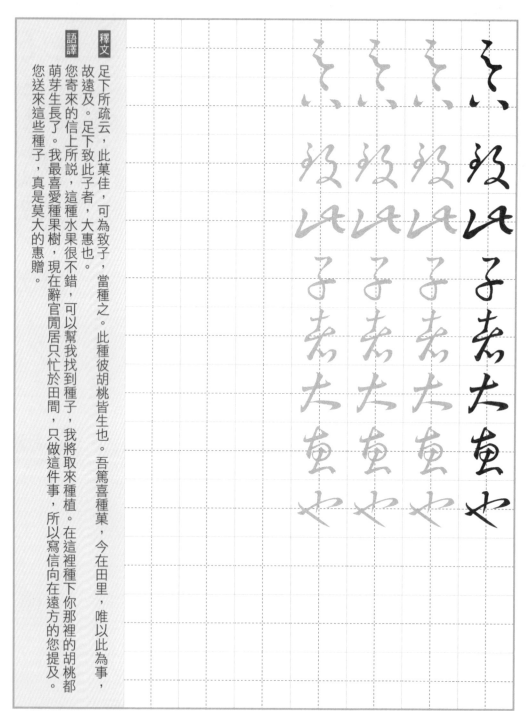

釋文　足下所疏云，此菓佳，可為致子，當種之。此種彼胡桃皆生也。吾篤喜種菓，今在田里，唯以此為事，故遠及。足下致此子者，大惠也。

語譯　您寄來的信上所說，這種水果很不錯，可以幫我找到種子，我將取來種植。在這裡種下你那裡的胡桃都萌芽生長了。我最喜愛種果樹，現在辭官閒居只忙於田間，只做這件事，所以寫信向在遠方的您提及。您送來這些種子，真是莫大的惠贈。

 解析　此帖多呈三角形的字形，巧妙排列成忽疏忽密之布局，使章法起伏跌宕、節奏明確。

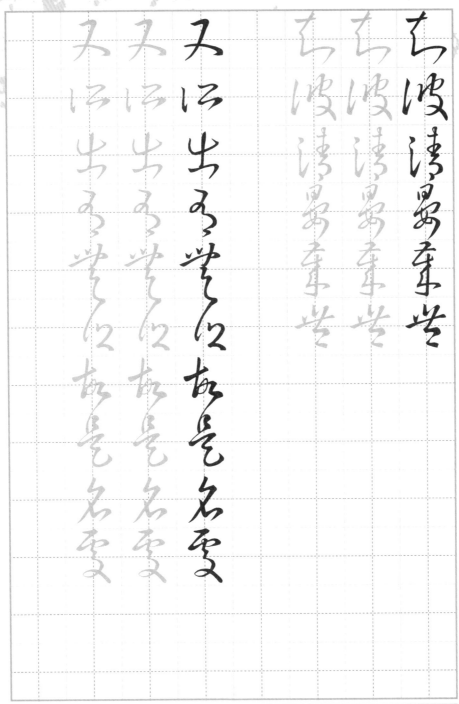

《清晏帖》臨摹練習

勢論》提到：「若作一紙書，須字字意別，勿使相同。」此帖體現方圓、長短、曲直之間靈活變換，賦子字字不同姿態。

解析 「豐」字變方為圓，求其彈性。正是王羲之草書特點，方中有圓、圓中有方，同中求異、異中求同。

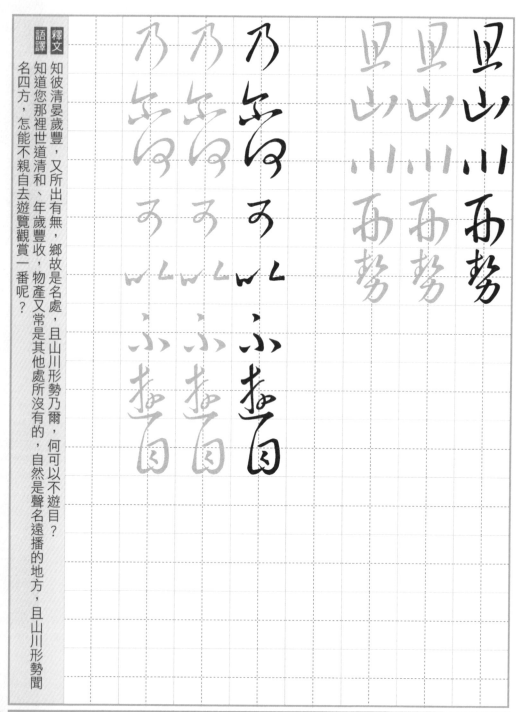

釋文
語譯

知彼清晏歲豐，又所出有無，鄉故是名處，且山川形勢乃爾，何可以不遊目？

知道您那裡世道清和、年歲豐收，物產又常是其他處所沒有的，自然是聲名遠播的地方，且山川形勢聞名四方，怎能不親自去遊覽觀賞一番呢？

解析　「形」、「勢」以濃淡筆觸化繁為簡，成就同字卻次次不同的姿態。

後法帖，是章草草隸書體，第三行開始變化橫張為縱引，連綿

不斷引向下字，此帖相連處多達十八字。

解析 全篇布局虛實相間，運筆點畫斷連，以對比、互補手法呈現書寫節奏。首行和第二行筆
力渾厚，鋪排「實」的布局。

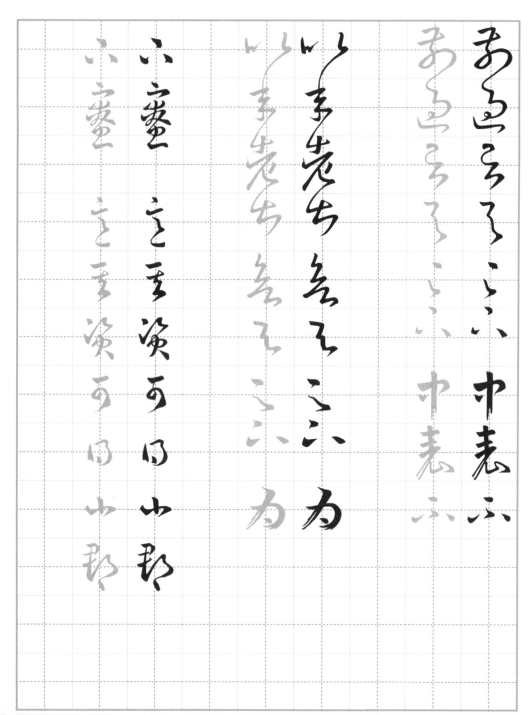

第三行轉而提筆輕柔，「前」至「下」字一筆而成，點畫由線變點、連到斷，形成「虛」的布局。「中表」二字筆鋒頓挫卻有力，與首行呼應。第四行「以年老甚」筆勢連綿，「欲」字開始漸小。

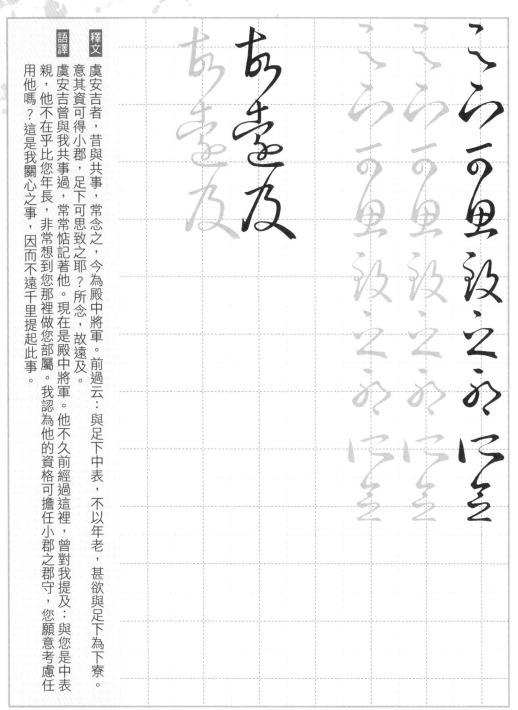

虞安吉者，昔與共事，常念之，今為殿中將軍。前過云：與足下中表，不以年老，甚欲與足下為下寮。意其資可得小郡，足下可思致之耶？所念，故遠及。

虞安吉曾與我共事過，常常惦記著他。現在是殿中將軍。他不久前經過這裡，曾對我提及：與您是中表親，他不在乎比您年長，非常想到您那裡做您部屬。我認為他的資格可擔任小郡之郡守，您願意考慮任用他嗎？這是我關心之事，因而不遠千里提起此事。

解析 由上句末的「欲」至第六行，字形漸小卻茂密。最後一行「故遠及」一改字距，字形變大且筆意連貫。

079

國家圖書館出版品預行編目（CIP）資料

名家書法練習帖：王羲之‧快雪時晴帖暨草書十
七帖/大風文創編輯部作. – 初版. -- 新北市：大風
文創股份有限公司, 2024.07
　　面；　公分
ISBN 978-626-98000-8-7（平裝）
1.CST: 法帖
943.5　　　　　　　　　　　　　113004118

線上讀者問卷
關於本書的任何建議或心得，
歡迎與我們分享。

https://shorturl.at/cnDG0

名家書法練習帖
王羲之‧快雪時晴帖暨草書十七帖

作　　者／大風文創編輯部
主　　編／林巧玲
特約編輯／王雅卿
封面設計／N.H.Design
內頁排版／陳琬綾
發 行 人／張英利
出 版 者／大風文創股份有限公司
電　　話／（02）2218-0701
傳　　真／（02）2218-0704
網　　址／http://windwind.com.tw
E - M a i l／rphsale@gmail.com
Facebook／大風文創粉絲團
　　　　　http://www.facebook.com/windwindinternational
地　　址／231 台灣新北市新店區中正路 499 號 4 樓

台灣地區總經銷／聯合發行股份有限公司
電　　話／（02）2917-8022
傳　　真／（02）2915-6276
地　　址／231 新北市新店區 寶橋路 235 巷 6 弄 6 號 2 樓

香港地區總經銷／豐達出版發行有限公司
電　　話／（852）2172-6533
傳　　真／（852）2172-4355
地　　址／香港柴灣永泰道 70 號 柴灣工業城 2 期 1805 室

初版一刷／2024 年 07 月
定　　價／新台幣 180 元